Signifikante Signaturen
Band 67

MIT IHRER KATALOGEDITION »SIGNIFIKANTE SIGNATUREN« STELLT DIE OSTDEUTSCHE SPARKASSENSTIFTUNG IN ZUSAMMEN-
ARBEIT MIT AUSGEWIESENEN KENNERN DER ZEITGENÖSSISCHEN KUNST BESONDERS FÖRDERUNGSWÜRDIGE KÜNSTLERINNEN
UND KÜNSTLER AUS BRANDENBURG, MECKLENBURG-VORPOMMERN, SACHSEN UND SACHSEN-ANHALT VOR.

IN THE "SIGNIFIKANTE SIGNATUREN" CATALOGUE EDITION, THE OSTDEUTSCHE SPARKASSENSTIFTUNG, EAST GERMAN SAVINGS
BANKS FOUNDATION, IN COLLABORATION WITH RENOWNED EXPERTS IN CONTEMPORARY ART, INTRODUCES EXTRAORDINARY
ARTISTS FROM THE FEDERAL STATES OF BRANDENBURG, MECKLENBURG-WESTERN POMERANIA, SAXONY AND SAXONY-ANHALT.

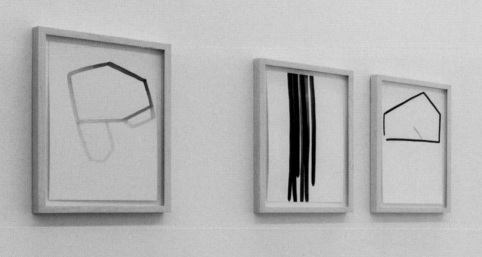

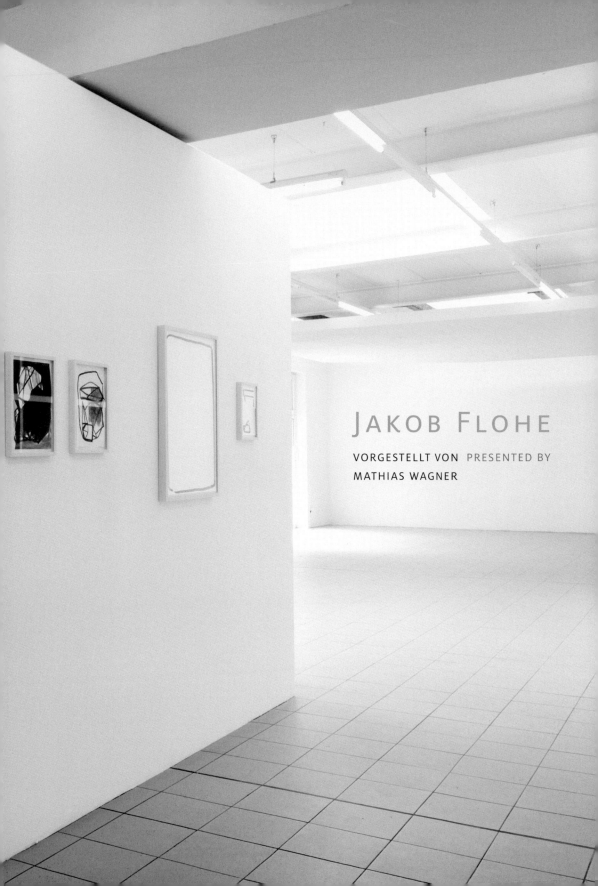

Jakob Flohe

VORGESTELLT VON PRESENTED BY
MATHIAS WAGNER

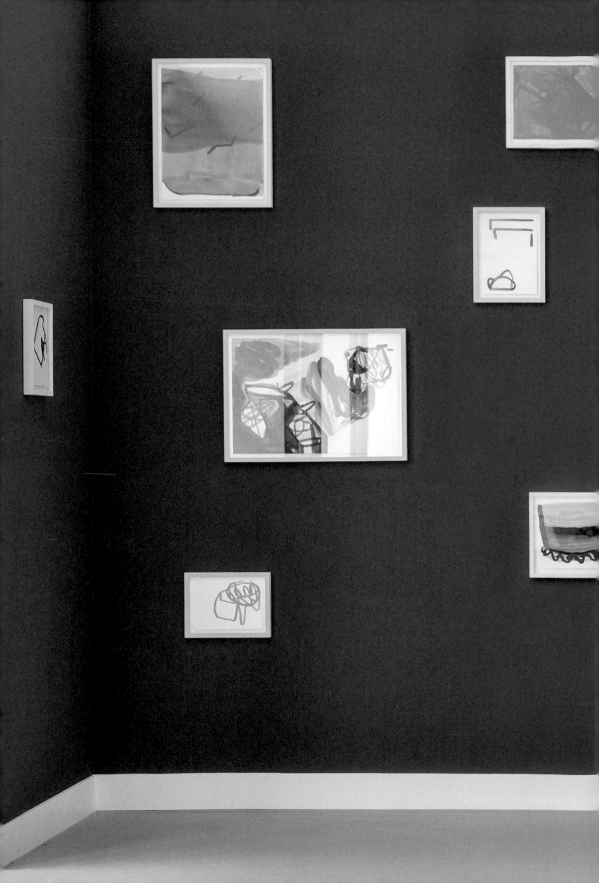

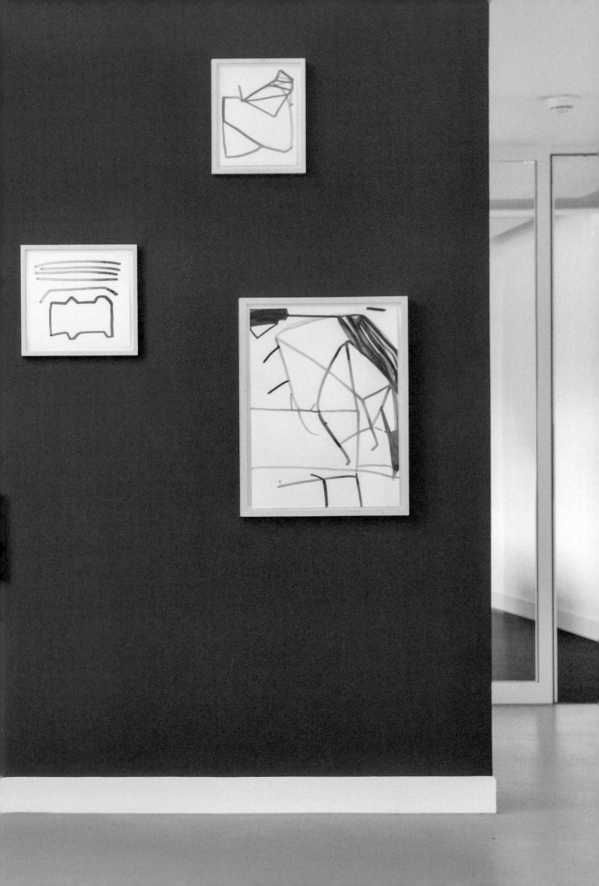

Zeichnen ist die Kunst,
Striche spazieren zu führen.*

MATHIAS WAGNER

INEINANDER – SCHATTEN – AUSSEN

ZU DEN ZEICHNUNGEN VON THE DRAWINGS OF JAKOB FLOHE

Im Mittelpunkt der künstlerischen Praxis von Jakob Flohe steht die Tuschezeichnung. Seine Blätter wirken wie beiläufig und sind doch das Ergebnis einer gro-ßen zeichnerischen Leidenschaft. Figuren, Räume, Geschichten, Emotionen, Landschaft, Musik, Literatur – die Essenz all dessen verbirgt sich in seinen sehr reduzierten Arbeiten, ohne allzu offensichtlich in Erscheinung zu treten. Flohes Zeichnungen ereignen sich in dem Moment, in dem der Pinsel das Papier berührt und die Fasern die Tusche aufsaugen. Er forciert die fortschreibende Bewegung und die Unmittelbarkeit beim Zeichnen. Intuitiv und selbstvergessen scheint er in jedem neuen Blatt dem Wesen seines Mediums nachzuspüren. Eine Linie aufs Papier zu setzen – was so lapidar klingt, beinhaltet für Flohe einen ganzen Kosmos von Absichten, Zufälligkeiten und Widrigkeiten. Denn gerade wenn die Linie ins Stocken gerät, sich auflöst oder neu ansetzt, dann offenbart sich ihre ganze Kraft. Die gezeichnete Linie ist bei Flohe nie selbstsicher, sondern immer auf der Suche nach sich selbst.

At the focal point of Jakob Flohe's artistic work is the ink drawing. His sheets have a casual appearance and yet they result from a tremendous passion for drawing. Figures, rooms, faces, emotions, landscapes, music, literature – the quintessence of all these things is concealed within his formally reduced works without being too obvious. Flohe's drawings occur at the moment when the brush touches the paper and the fibres absorb the ink. He emphasises continuous movement and directness in the action of drawing. Intuitively, and oblivious to all around him, he seems to trace the essence of his medium in each new sheet. Creating a line on paper – an action that seems so banal – contains, in Flohe's view, a whole cosmos of intentions, coincidences and difficulties. For it is when the line flounders, dissipates or restarts that its full power is revealed. In Flohe's works, the drawn line is never self-confident, it is always in search of itself.

* Das Zitat wird Paul Klee zugeschrieben, lässt sich aber in dieser Form nicht belegen. In seinem »Pädagogischen Skizzenbuch« (Bauhausbücher, Bd. 2, München 1925, S. 6) formuliert er: »Eine aktive Linie, die sich frei ergeht, ein Spaziergang um seiner selbst willen, ohne Ziel.«

"Drawing is taking a line for a walk."
This quotation is attributed to Paul Klee, although there is no evidence of such a statement in this form. In his "Pedagogical Sketchbook" (translated by Sibyl Moholy-Nagy, Praeger Publishers, New York, 1953) he writes: "An active line on a walk, moving freely, without goal".

Studiert hat Jakob Flohe an der Dresdner Akademie, wo neben Malerei und Bildhauerei stets auch die Zeichenkunst gepflegt und vermittelt wurde. Künstler wie Josef Hegenbarth, Hans-Theo Richter, Hermann Glöckner, Lea Grundig, Gerhard Altenbourg, Gerhard Kettner, Carlfriedrich Claus und Elke Hopfe prägten im 20. Jahrhundert – zwischen Figuration und Abstraktion, zwischen Naturalismus und konkreter Kunst – die Zeichenkunst in Sachsen und bilden den lokalspezifischen Background für die zeichnerischen Positionen der nachrückenden Generationen in Dresden, die heute selbstverständlich auch internationale Protagonisten der Zeichnung im Blick haben (im Falle von Flohe etwa Agnes Martin und der zeichnende Maler Philip Guston). In der zeitgenössischen Kunst hat die Zeichnung längst ihren traditionellen Aktionsradius ausgeweitet, ist vom Blatt auf die Wand, in den Raum, in die Landschaft vorgedrungen und hat sich so die dritte und vierte Dimension erschlossen. Sie ist konkret und konzeptuell geworden, beschreitet häufig die Grenze zur Schrift und umfasst mittlerweile auch Aspekte des Performativen. Zu Beginn des 21. Jahrhunderts erlangte sie im digitalen Crossover Bedeutungszuwachs und neue Popularität im Kunstbetrieb. Nach wie vor gilt die Handzeichnung vielen als unmittelbarster Ausdruck künstlerischer Erfindungskraft, da in ihr Idee, Ausführung und Revision eines Bildes gewissermaßen in Echtzeit miteinander verschränkt sind.

Jakob Flohe studied at the Dresden Academy, where the art of drawing has always been cultivated and taught alongside painting and sculpture. During the 20th century, artists such as Josef Hegenbarth, Hans-Theo Richter, Hermann Glöckner, Lea Grundig, Gerhard Altenbourg, Gerhard Kettner, Carlfriedrich Claus and Elke Hopfe – located between figuration and abstraction, between naturalism and concrete art – dominated drawing in Saxony and provide a distinctive local background for the draughtsmanship of younger generations in Dresden, who nowadays, of course, look also to international protagonists of the art of drawing (in Flohe's case to such artists as Agnes Martin and the draughtsman/painter Philip Guston). In contemporary art, the drawing has extended its traditional scope, advancing from the sheet to the wall, into the room and the landscape, thus opening up the third and fourth dimension. It has become concrete and conceptual, often traversing the boundary with writing and now even encompassing aspects of performance art. At the beginning of the 21st century it grew in importance through digital crossover and gained a new popularity in the art scene. For many people, manual drawing is still the most direct expression of artistic ingenuity, since it combines the idea, the execution and the revision of a picture more or less in real time.

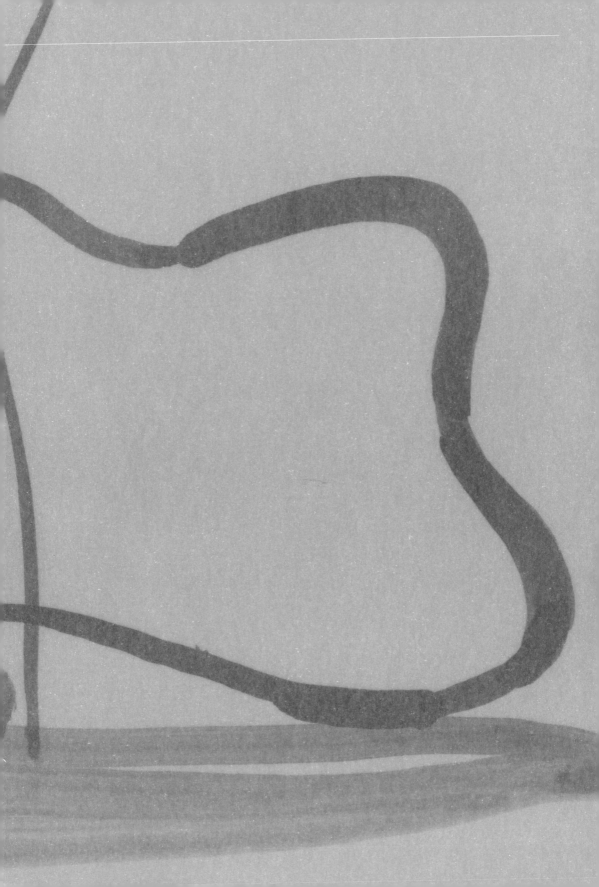

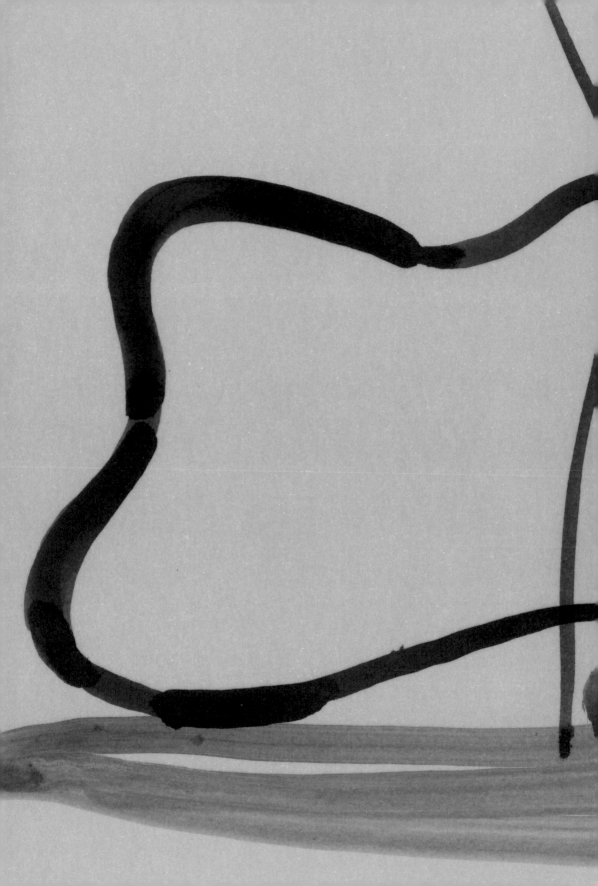

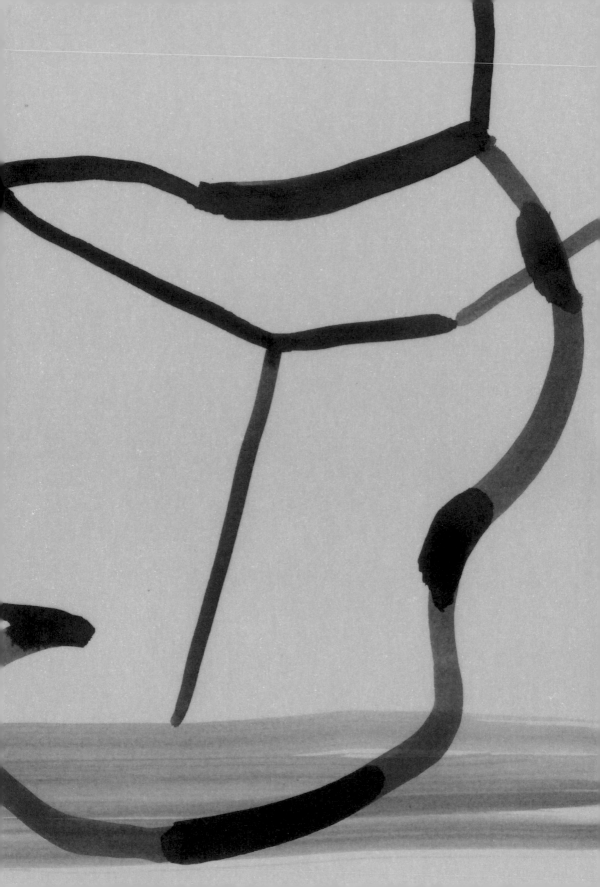

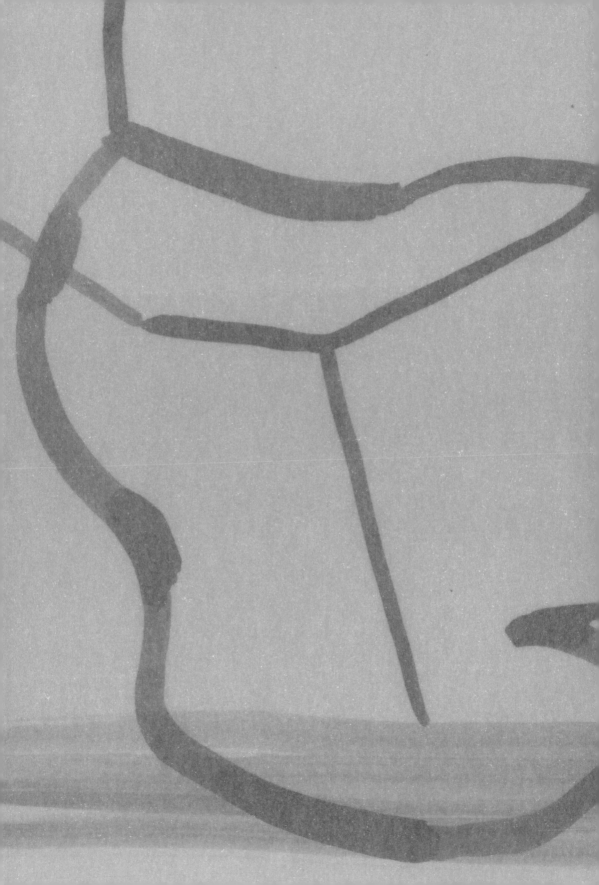

Flohe hat von Anfang an gezeichnet. Er schätzt die formale wie ideelle Verknappung und Reduktion, zu der die Zeichnung fähig ist. Zeichnen heißt für ihn, einen Gedankenimpuls zu visualisieren – eine bildnerische Vorstellung spontan zu Papier zu bringen und dabei den manuellen Akt des Zeichnens an sich intensiv handzuhaben. Den Ausgangspunkt seiner meist klein- bis mittelformatigen Zeichnungen, die im Atelier in schneller Folge und großer Stückzahl hintereinanderweg entstehen, bilden keine konkreten, der sichtbaren Erscheinung der Welt entnommenen Motive klassischer Natur. Flohe lässt sich vielmehr von Empfindungen und Stimmungen leiten, die mit visuellen, akustischen und intellektuellen Wahrnehmungspartikeln aufgeladen sind und sich in grafischen Ausdruckswerten – Punkt, Strich, Linie, Form, Struktur, Kontrast, Schattierung, Rhythmus und Bewegung – auf dem Papier artikulieren. Der produktive Workflow entlädt sich im Spannungsbogen zwischen Reflexion und Reflex, zwischen der Beweglichkeit des Geistes und des Körpers. Dabei ist es unerlässlich, dass der Kopf frei und die Hand locker bleiben.

Wesentliche strukturale Anregungen und stimulierende Impulse verdankt er der Literatur und besonders der Musik. Im Atelier bei der Arbeit hört er meistens Musik, wobei er Wert auf Klangfülle, Rhythmik, Variation und Zusammenklang auf der Basis reduzierter, aufgeräumter, aber facettenreicher Soundausstattung legt – alles Kategorien, die sich auch auf

Flohe has always drawn. He appreciates the formal and ideational contraction and reduction that drawing is capable of. For him, drawing means visualising a mental impulse – spontaneously recording a visual conception on paper while intensively performing the manual act of drawing. The starting point for his mostly small to medium format drawings, which are created in rapid succession and large numbers in his studio, does not consist of specific motifs of a traditional nature that are visible as phenomena in the material world. Rather, Flohe takes his inspiration from sensations and moods that are charged with visual, acoustic and intellectual perceptual particles and can be articulated on paper by means of graphic forms of expression – dot, dash, line, shape, structure, contrast, shade, rhythm and movement. His productive workflow arises from the conflicting principles of reflection and reflex action, between the flexibility of the mind and of the body. For this, it is essential that the mind stays free and the hand relaxed.

He owes crucial structural ideas and stimulating impulses to literature and, in particular, to music. When working in his studio, he usually listens to music, attaching special importance to resonance, rhythm, variation and harmony on the basis of reduced, uncluttered but multifaceted sound – all categories that can equally be applied to his drawings. He is interested in the abstract systems of symbols and sounds in which language, text and music are organised:

seine Zeichnungen anwenden lassen. Ihn interessieren die abstrakten Zeichen- und Klangsysteme, nach denen Sprache, Texte und Musik organisiert sind: »Ich bevorzuge eine gewisse Strukturiertheit in der Musik, die einfach und klar, aber gleichzeitig sehr komplex und vielschichtig ist. Und beim Lesen interessieren mich weniger solche Bücher, bei denen es darauf ankommt, sie Wort für Wort zu verstehen, sondern jene, die Stimmungsbilder, Wortgebilde erzeugen. Ich mag es, wenn ein Text rhythmisch verknappt ist, wie bei einem Gedicht etwa.« Fragt man ihn nach Beispielen, fallen im Bereich der Musik Namen wie Nils Frahm, The Dropout Patrol, Karate, Steve Reich, Savoy Grand, Honey For Petzi. Die Texte, in denen er Korrespondenzen zu seinem eigenen Schaffen entdeckt, stammen von Autoren wie Pétur Gunnarsson (»Die Rollen und ihre Darsteller«), Virginia Woolf (»Wellen«, »Zum Leuchtturm«), Peter Handke (»Die Stunden der wahren Empfindung«), Truman Capote (»Die Grasharfe«) und Georges Perec (»Ein Mann der schläft«).

Jakob Flohe arbeitet hauptsächlich mit schwarzer Tusche auf weißem oder leicht getöntem Papier. Der grundlegende Schwarz-Weiß-Kontrast kommt seinem Wunsch nach Klarheit und Präzision entgegen, die vielfältigen tonalen Abstufungen, die sich aus ihm ableiten lassen, bieten zugleich ausreichend Raum für eine ausgiebige Differenzierung. An der Tusche fasziniert Flohe das Spröde, Holzige und Rußige. Die

"I prefer a certain structuredness in music, which is simple and clear yet also very complex and multilayered. And when I read, I am not so interested in books in which it is necessary to understand them word for word but rather in those which create atmospheric moods, word pictures. I like it when a text is rhythmically condensed, as in poetry for example." If you ask him for examples from music, he mentions such names as Nils Frahm, The Dropout Patrol, Karate, Steve Reich, Savoy Grand and Honey For Petzi. Literary texts in which he sees parallels with his own creative work are those of such authors as Pétur Gunnarsson ("Persónur og leikendur", translated into German as "Die Rollen und ihre Darsteller"), Virginia Woolf ("The Waves", "To the Lighthouse"), Peter Handke ("A Moment of True Feeling"), Truman Capote ("The Grass Harp") and Georges Perec ("A Man Asleep").

Jakob Flohe works mainly in black India ink on white or lightly toned paper. The basic black-and-white contrast satisfies his desire for clarity and precision, while the numerous tonal gradations that can be derived from it also provide ample scope for different nuances. What Flohe finds fascinating about India ink is its crispness, its woody character and sootiness. His preferred brand of India ink produced by a Leipzig company, which is a mixture of pigments and shellac in an aqueous medium, is best suited to his artistic practice of ink drawing. India ink enables the artist to work in a rapid and relaxed manner, which enables

von ihm bevorzugte schwarze Ausziehtusche einer Leipziger Firma, eine Mischung aus Pigmenten und Schellack im wässrigen Medium, wird seiner Praxis der Tuschezeichnung am besten gerecht. Mit Tusche kann man schnell und locker arbeiten, was ihm erlaubt, sehr zügig zu zeichnen. Die vermeintlich einfache Disposition von Tusche und Papier eröffnet ein reiches Spektrum an Möglichkeiten, die Sprache des Materials in die Arbeit einfließen zu lassen. Das Ausloten und Ausreizen der Materialeigenschaften ist für Flohe maßgeblich. Ob er die Tusche dickflüssig oder wässrig aufträgt, ob er einen dicken oder feinen Pinsel benutzt, ob er auf offenem oder gestrichenem Papier arbeitet, ob er mit schnellen oder langsameren Bewegungen zeichnet, ob er der Linie folgt oder sich in die Fläche hineinbegibt – alle diese Entscheidungen formen im permanenten Abgleich zwischen bildkünstlerischer Motivation und der Reaktion des Materials die Gestalt und den Ausdrucksgehalt seiner Zeichnungen. Im Fluss des beschleunigten, von Blatt zu Blatt eilenden Zeichnens kommt es daher immer auch zu Unterbrechungen. Für Flohe sind es willkommene Momente des schöpferischen Stolperns, die dem Zufall die Tür öffnen, die eigenen Bildfindungen auf unvorhersehbare Weise anreichern und dadurch einem Abgleiten in Wiederholung und Schematismus entgegenwirken: »Wenn ich beim Zeichnen stolpere, dann hilft mir das, Automatismus und Routine zu durchbrechen, die sich im Laufe der Zeit gern mal einstellen. Es braucht eine gewisse Unsicherheit, um

him to draw very quickly. The presumed simple character of ink and paper opens up a wide spectrum of opportunities for the language of the material to influence the work. The desire to explore and test the limits of material properties has a determining influence on Flohe's art. Whether he applies the India ink as a viscous fluid or in diluted form, whether he uses a thick or fine brush, whether he works on uncoated or coated paper, whether he draws with rapid or slower movements, whether he follows the line or penetrates the space – all these decisions, in a constant process of calibration between artistic motivation and the reaction of the materials, determine the form and expressive content of his drawings. Interruptions therefore frequently occur in the flow of his drawing, as he rushes swiftly from sheet to sheet. For Flohe, these are welcome moments of creative stumbling which open the door to coincidence, enrich his own pictorial inventions in an unforeseen way and thus prevent him from slipping into repetition and schematism: "When I stumble while drawing, it helps me to break through any automatism and routine, which sometimes set in over the course of time. A certain degree of uncertainty is required in order to leave the outcome open. In that respect, my works result from the field of tension between concentrated restraint and absent-minded exuberance."

den Ausgang offen zu halten. Meine Arbeiten resultieren so gesehen aus dem Spannungsfeld von konzentrierter Zurückhaltung und zerstreutem Überschwang.«

Was genau in diesen Zeichnungen passiert oder passiert ist, lässt sich jenseits des visuellen Befundes kaum erklären. Es gibt minimalistische Blätter, die nur von einzelnen Linien wie zufällig überquert werden, als ob ihr Ursprung und ihr Ziel außerhalb lägen. Andere zeigen annähernd geometrische Formen oder Linienfragmente, die über dem hellen Grund verstreut sind. Mitunter dehnen sich zarte oder kräftige gitterartige Strukturen über das gesamte Blatt aus, verschränken sich in mehrfacher Überlagerung mit flächigen Formen und konturieren die Koordinaten eines imaginären Raumes. Linien, schmal oder breit, schwellen an und ab – je nachdem, wie viel Tusche der Pinsel aufgenommen hat, werden heller oder dunkler, ufern ins Malerische aus. Harte, konkrete Setzungen treffen auf weiche, organisch anmutende Gebilde. Neben- und übereinander gesetzte Pinselbahnen verdichten sich zu verschatteten Flächen, umgekehrt fransen flächige Partien an den Rändern streifig aus. Manche Zeichnungen orientieren zur Mitte hin, andere sind zentrifugal, scheinen das Blatt verlassen zu wollen, sodass die Mitte leer bleibt und dennoch Zentrum ist. Die Tusche verleiht diesen Konfigurationen eine nuancen- und stimmungsreiche Textur, variiert von transparent bis opak, vom schleierhaften Graubraun bis ins abgründige Schwarz.

What exactly happens or has happened in these drawings can hardly be explained beyond their visual appearance. There are minimalist sheets, which are merely cut across by single lines, apparently by coincidence, as if their origin and their destination lay outside. Others feature almost geometrical forms or fragments of lines scattered over the light background. Sometimes delicate or bold gridlike structures fill the entire sheet, interlace in multiple layers with planar forms and outline the coordinates of an imaginary space. Lines, narrow or broad, swell and subside – depending on how much ink the brush has absorbed; they become lighter or darker, or escalate into painterliness. Rigorous, precise shapes contrast with soft, organic-looking forms. Brushstrokes set beside and over one another condense to form shaded areas, and conversely, flat areas fray at the edges, creating a streaky effect. Some drawings are oriented towards the centre, others are centrifugal, apparently desiring to escape the sheet, with the result that the central area is left empty and yet remains the centre. The ink gives these configurations a texture that is rich in nuances and moods, varying from transparent to opaque, from hazy greyish brown to enigmatic black.

Spürbar ist in allen Arbeiten der Modus der Kontrapunktion. Es ist stets ein freies, ein fließendes Austarieren von Formen, Rhythmen, Relationen und Kontrasten – ein steter Wechsel zwischen Hell und Dunkel, Statik und Dynamik, Kontur und Fläche, Stabilität und Fragilität, Kontinuität und Bruch. Wichtig für Flohe ist dabei besonders »das Timing zwischen Stillstand und Bewegung, der Wechsel zwischen Festhalten und Loslassen, also das Verbinden von Gegensätzen«. Mit Blick auf die chinesische Kalligrafie verweist er auch auf das »Erforschen von Dualismen wie Fülle und Leere, Spannung und Entspannung, Verfestigung und Auflösung«.

Die Tuschezeichnungen von Jakob Flohe wirken einerseits leicht, skizzenhaft und suchend, andererseits scheinen sie aber auch verdichtet, elementar, grundsätzlich zu sein. Sie reihen sich wie asymmetrische, impulsive Etüden aneinander. Eine lose Sequenz greifbarer Bruchstücke einer Idee, eines Motivs, eines Themas, eines Problems, die sich uns nur ausschnitthaft und andeutungsweise darbieten. Im stetigen Wechsel von Annäherung und Distanzierung umkreisen diese Zeichnungen einen offenen, noch nicht besetzten Raum in unserem Bildgedächtnis. Sie halten die Spannung, sowohl was ihre formale Konstitution als auch die Möglichkeiten ihrer Benennung und Deutung betrifft. Natürlich sind wir als Betrachter geneigt, in diesen Blättern Gegenständliches, Geometrisches, Figürliches, Landschaftliches oder gar Erzählerisches

A palpable aspect of all the works is their counterpoint mode. There is always a free, fluid balancing of forms, rhythms, relations and contrasts – a continuous alternation between light and dark, static and dynamic, outline and surface, stability and fragility, continuity and discontinuity. What is particularly important for Flohe is "the timing between stasis and motion, the alternation between holding on and letting go, that is, the juxtaposition of opposites". Looking towards Chinese calligraphy, he also refers to "the exploration of dualisms such as fullness and emptiness, tension and relaxation, solidification and dissolution".

On the one hand, the India ink drawings by Jakob Flohe appear light, sketchy and searching, yet on the other hand they also seem to be dense, elemental, fundamental. They string together like asymmetric, impulsive studies. A loose sequence of tangible snippets of an idea, a motif, a scene, a problem, which presents itself to us only fragmentarily and allusively. In a constant alternation between drawing closer together and moving further apart, these drawings revolve around an open, as yet unoccupied space in our pictorial memory. They maintain suspense, both as regards their formal constitution and where the possibilities of their denomination and interpretation are concerned. Of course, we as viewers tend to detect representational, geometrical, figural, landscape or narrative aspects in these sheets, but our supposed findings and attributions are never convincing.

aufzuspüren, aber unsere Funde und Zuschreibungen dieser Art sind nie überzeugend. Mit seinen lapidaren, zwischen Ironie und Bedeutungsaufladung changierenden Bildtiteln unterläuft Jakob Flohe diese Versuche zudem. Und während wir auf der Suche sind, stellen wir fest, dass es spannender ist, in diesen Blättern zu verweilen, ohne einen festen Fluchtpunkt und ohne, dass die in die gezeichneten Notationen eingeschriebenen Empfindungen und Gedanken sich vollkommen zu erkennen geben.

With his casual titles, sometimes ironic and sometimes charged with meaning, Jakob Flohe further undermines our efforts in this regard. And while we are searching, we realise that it is more exciting merely to linger on these sheets without focusing on anything definite, and without the sensations and thoughts that are inscribed into the graphical notations revealing themselves completely.

Mathias Wagner, geb. 1967 in Dresden. 1995 – 2001 Studium der Kunstgeschichte, Mittelalterlichen, Neueren und Neuesten Geschichte an der TU Dresden und der Università degli Studi di Bologna. Seit 2004 Ausstellungskurator im Albertinum/Galerie Neue Meister und der Kunsthalle im Lipsiusbau, Staatliche Kunstsammlungen Dresden. Kurator und Co-Kurator zahlreicher Ausstellungen im Bereich der zeitgenössischen Kunst, Publikationen zur Gegenwartskunst und zur klassischen Moderne.

Mathias Wagner, born in Dresden in 1967. 1995 – 2001 Studied Art History, Medieval, Modern and Contemporary History at TU Dresden and Università degli Studi di Bologna. Since 2004 exhibition curator at the Albertinum/Galerie Neue Meister and Kunsthalle im Lipsiusbau, Staatliche Kunstsammlungen Dresden. Curator and co-curator of numerous exhibitions in the field of contemporary art. Publications on contemporary art and classical modern art.

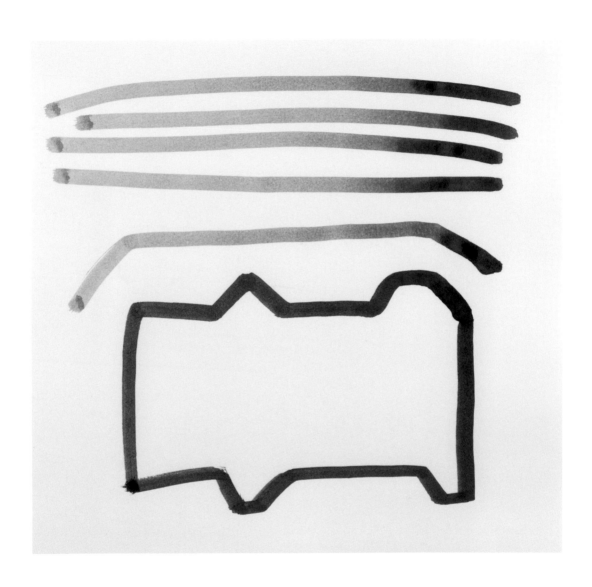

UTENSILIEN | 2011 | Tusche auf Papier | 30 × 28,5 cm

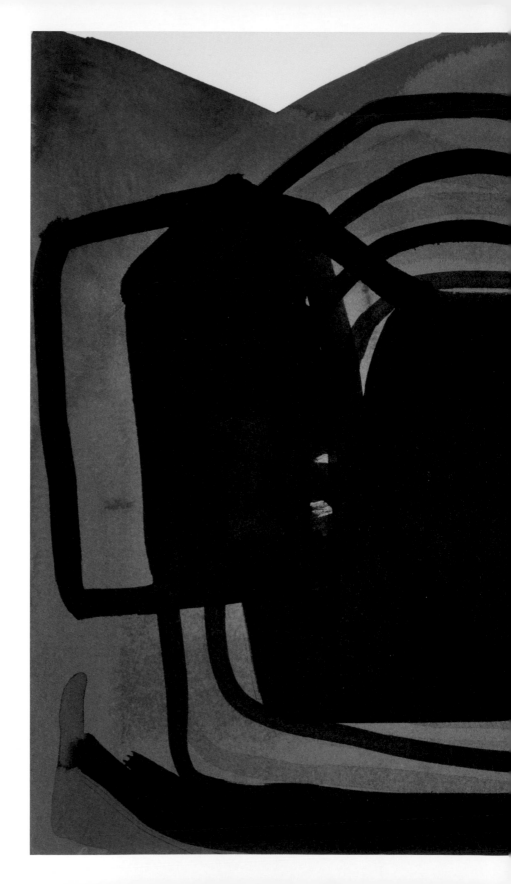

SIGNAL | 2012 | Tusche auf Papier | 23×30,5cm

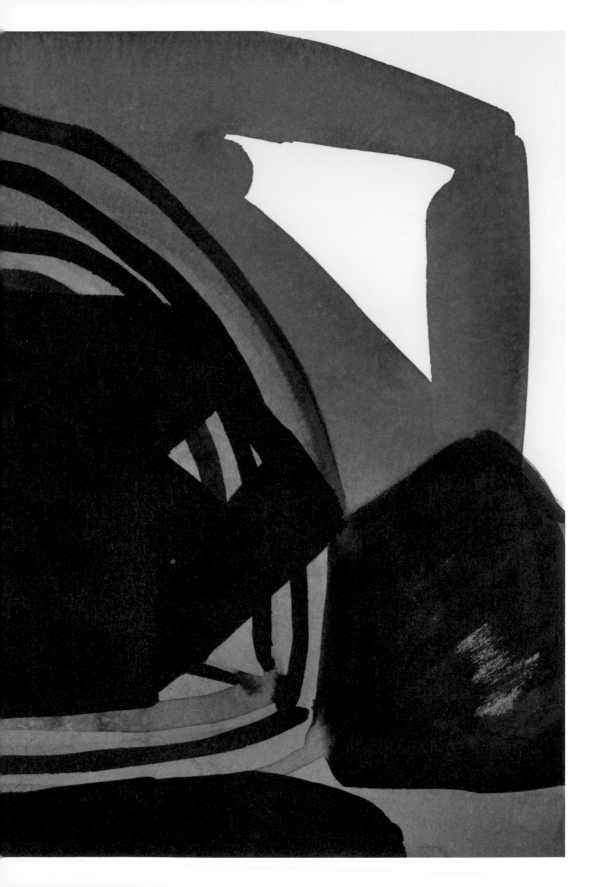

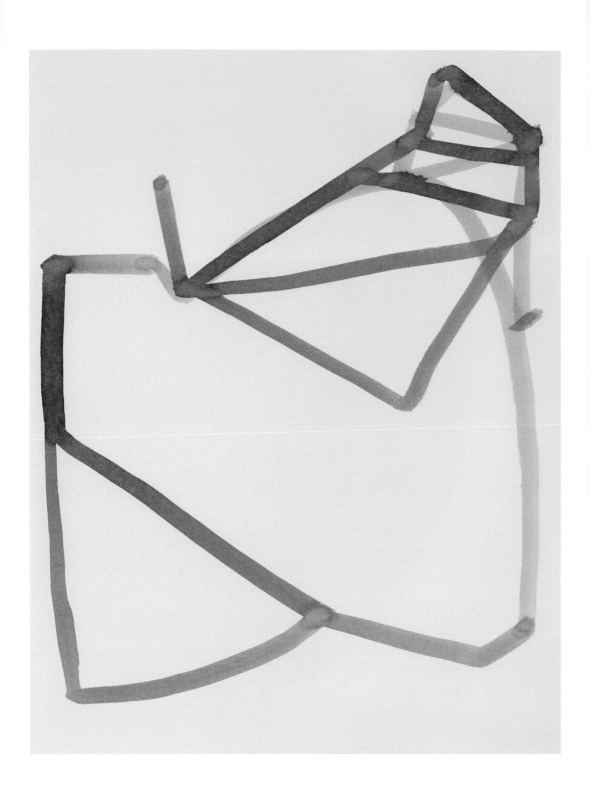

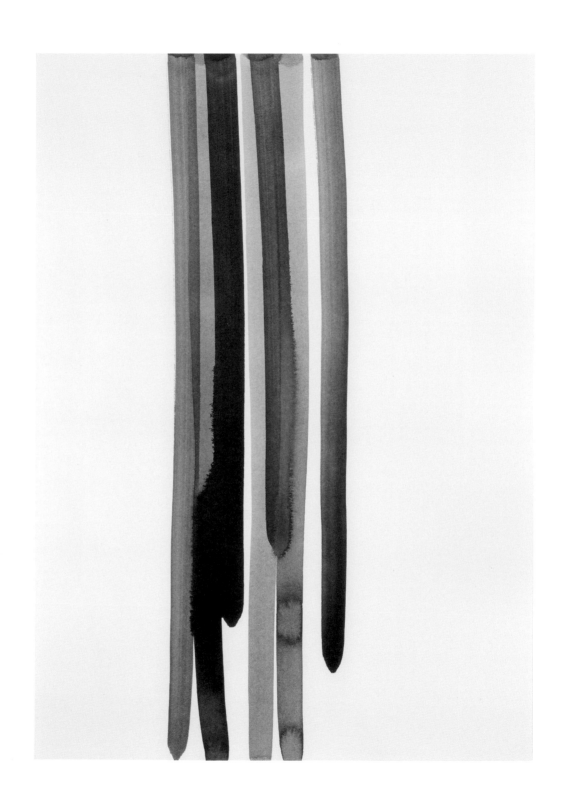

O. T. | 2012 | Tusche auf Papier | 29,7 × 21 cm

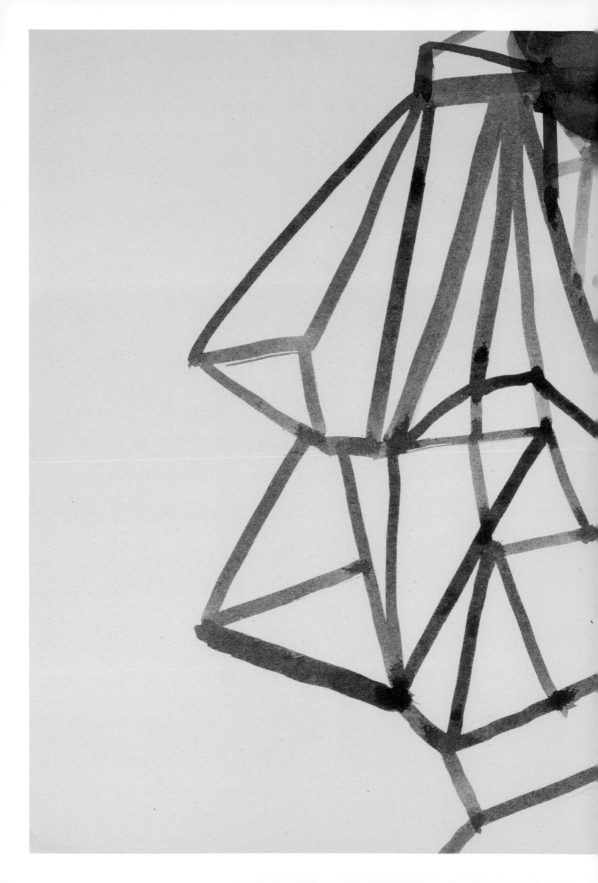

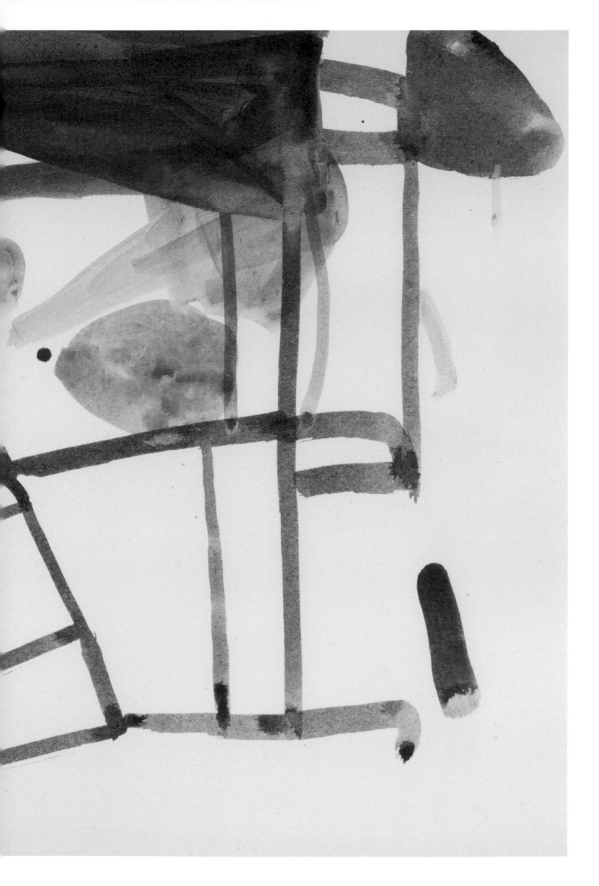

KASTEN | 2012 | Tusche auf Papier | 30,5 × 23 cm

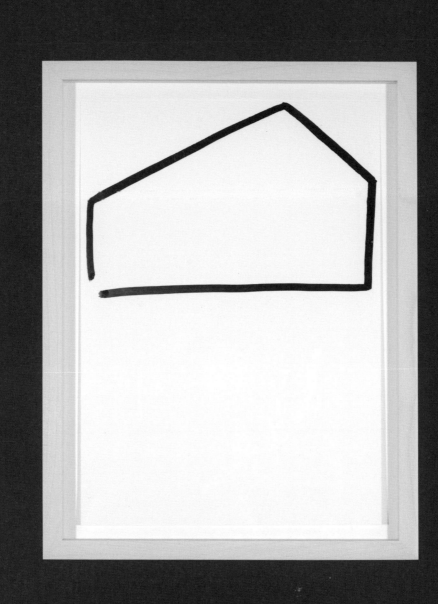

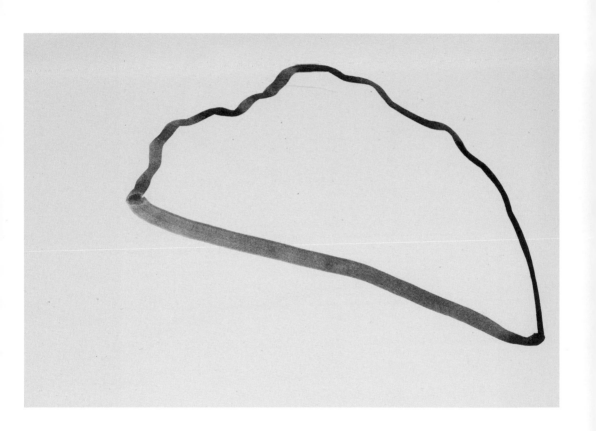

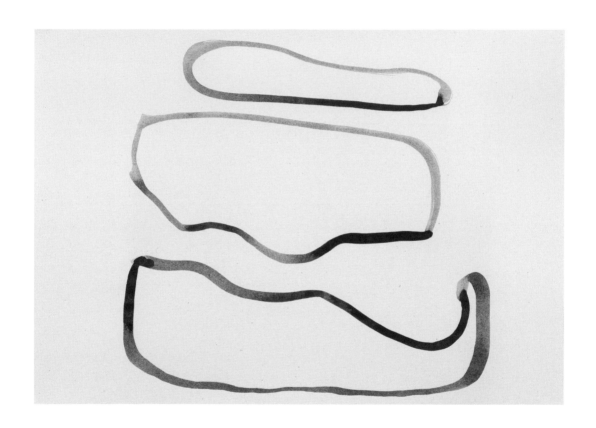

WOLKEN | 2016 | Tusche auf Papier | 29,7 × 42 cm

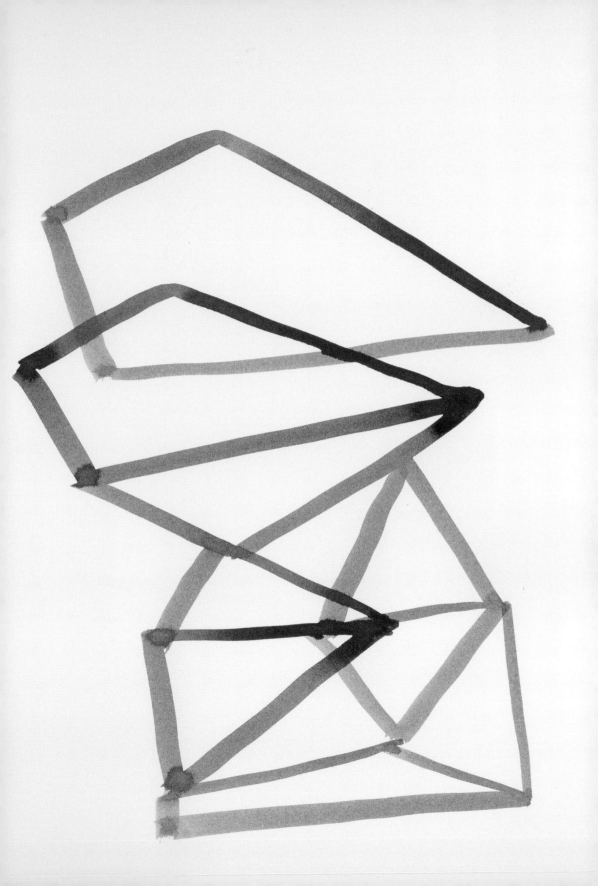

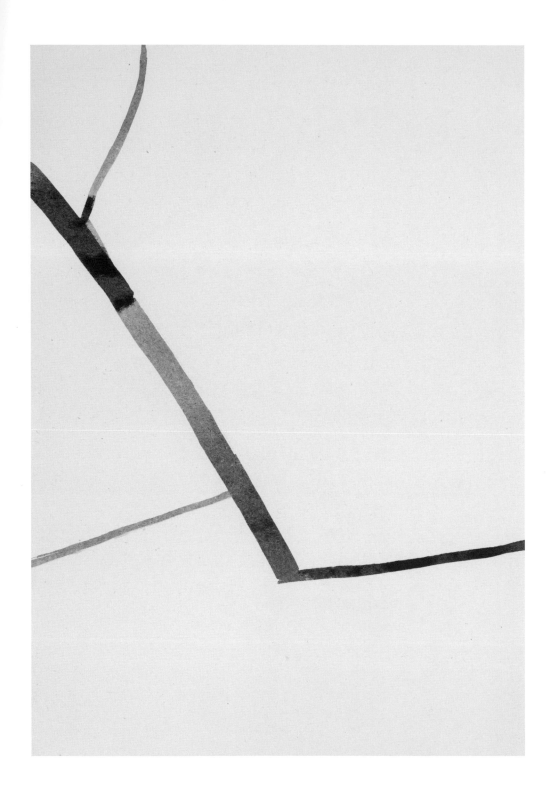

AUSSEN | 2016 | Tusche auf Papier | 29,7 × 21 cm

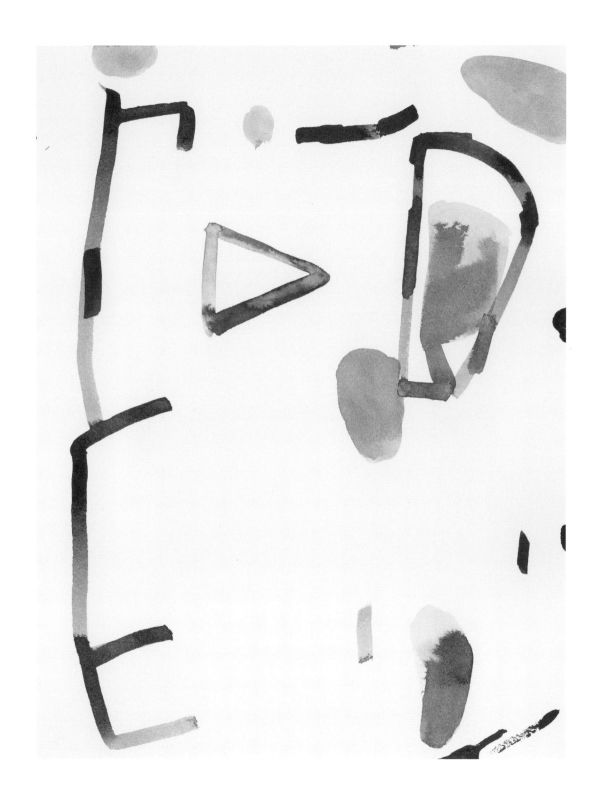

ANFANG | 2016 | Tusche auf Papier | 40 × 30 cm

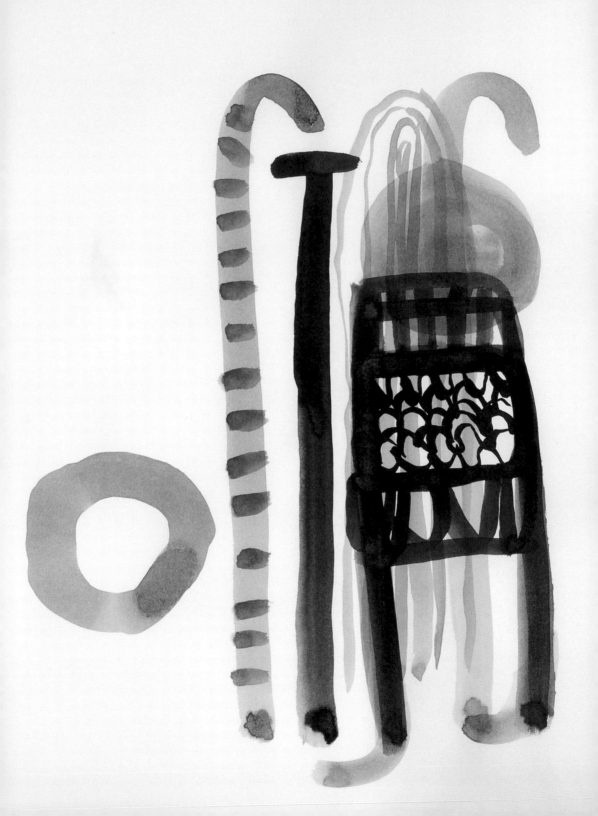

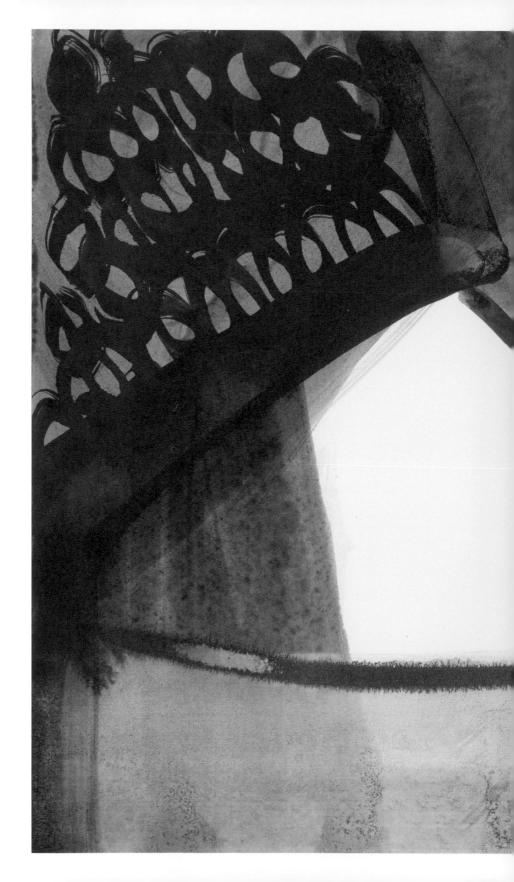

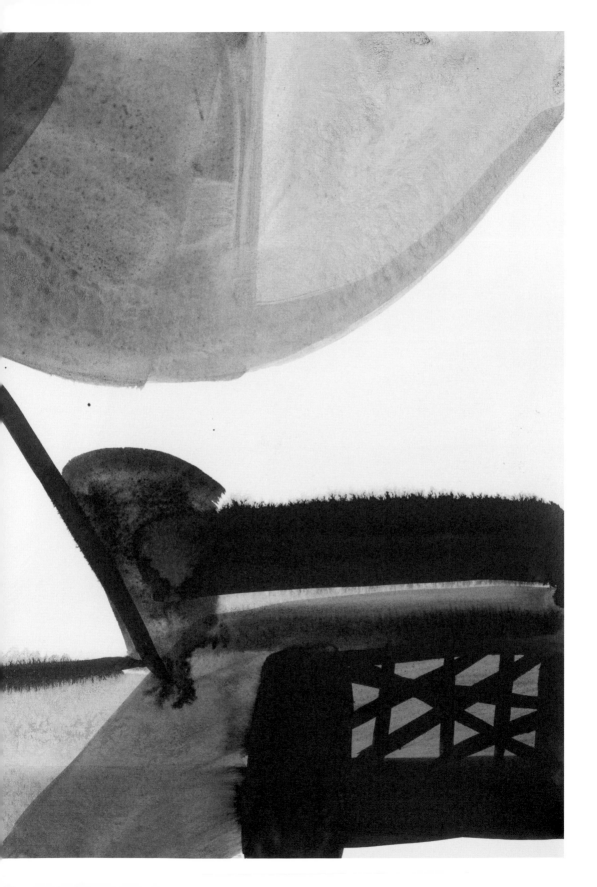

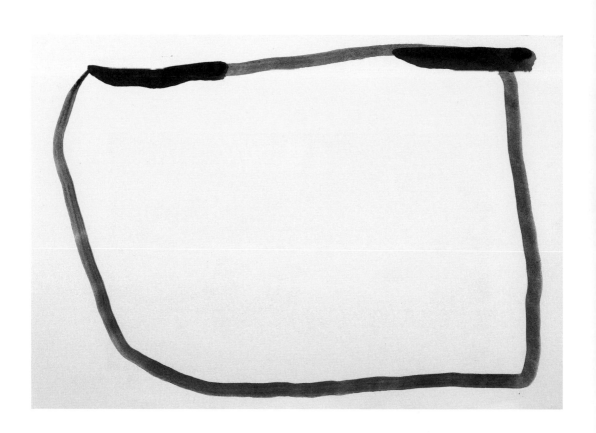

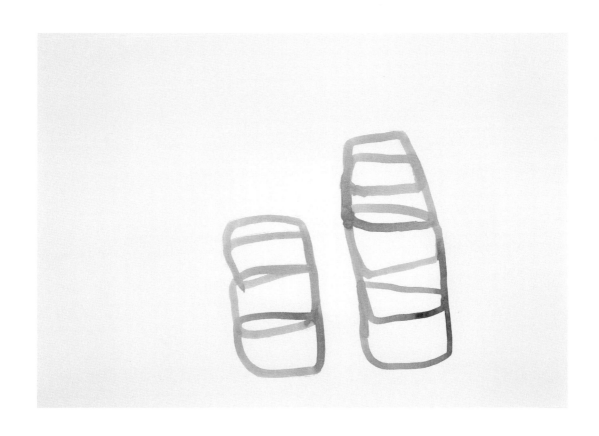

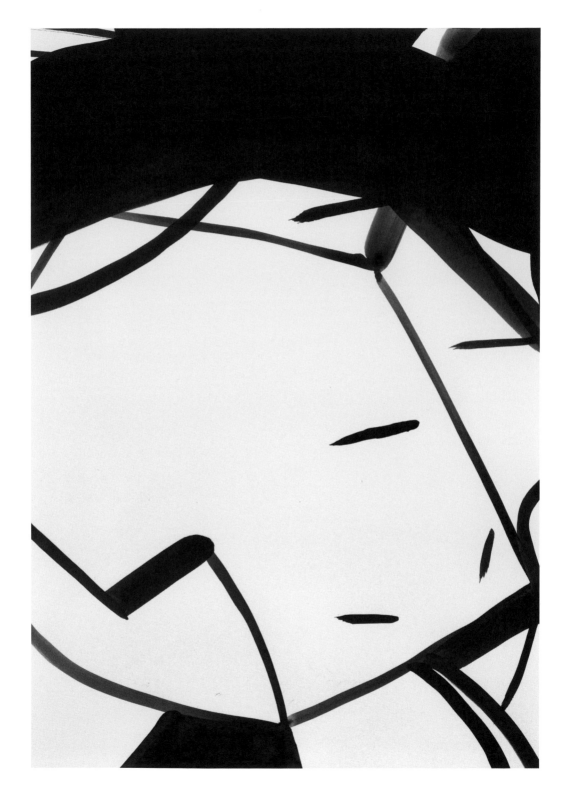

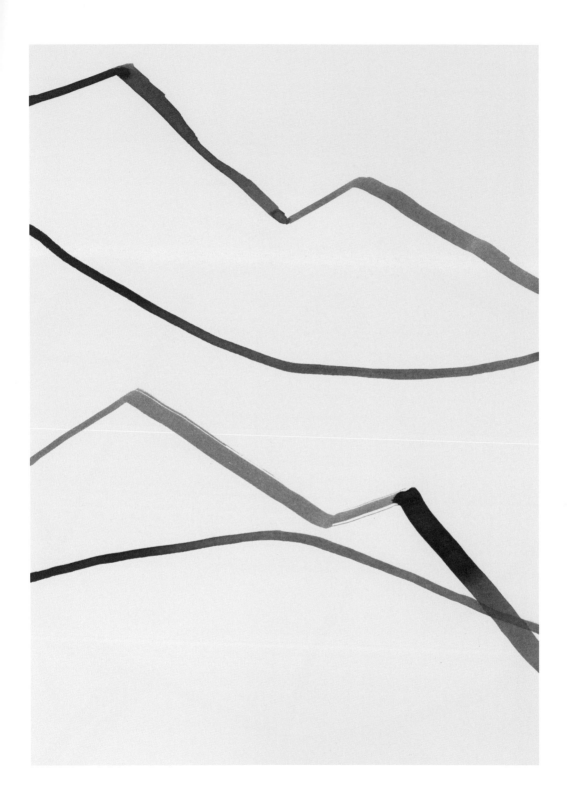

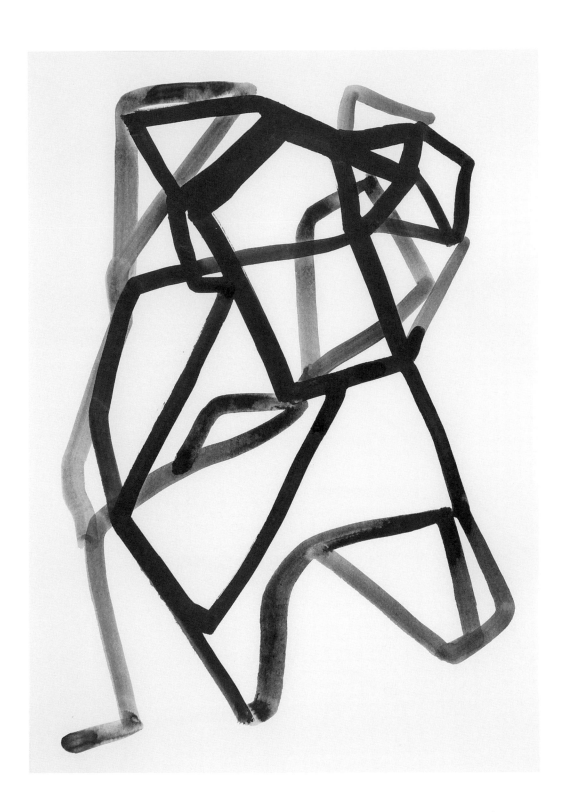

AUFGEZOGEN | 2011 | Tusche auf Papier | 29,7 × 21 cm

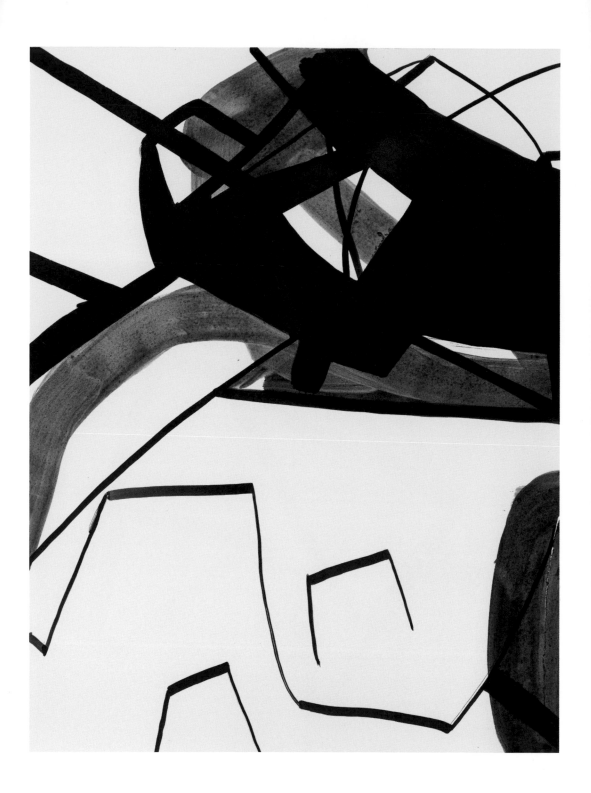

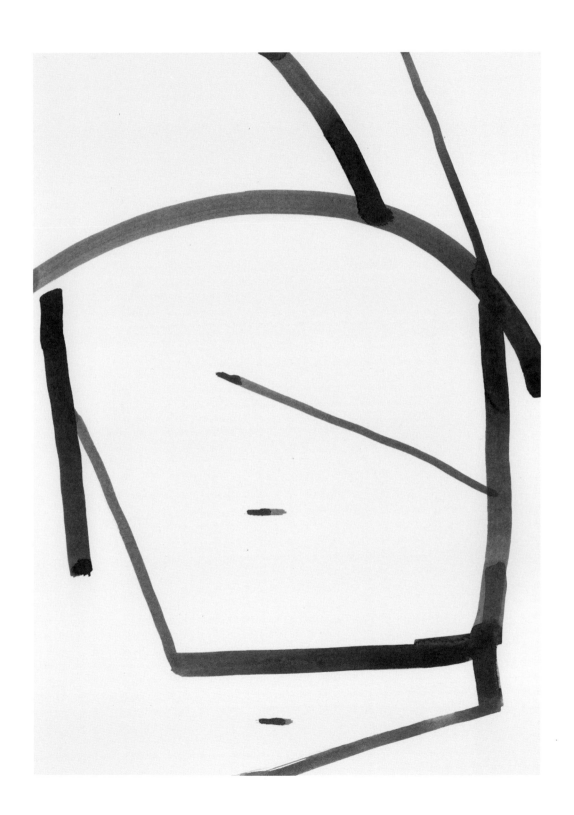

1 2 3 | 2012 | Tusche auf Papier | 29,7 × 21 cm

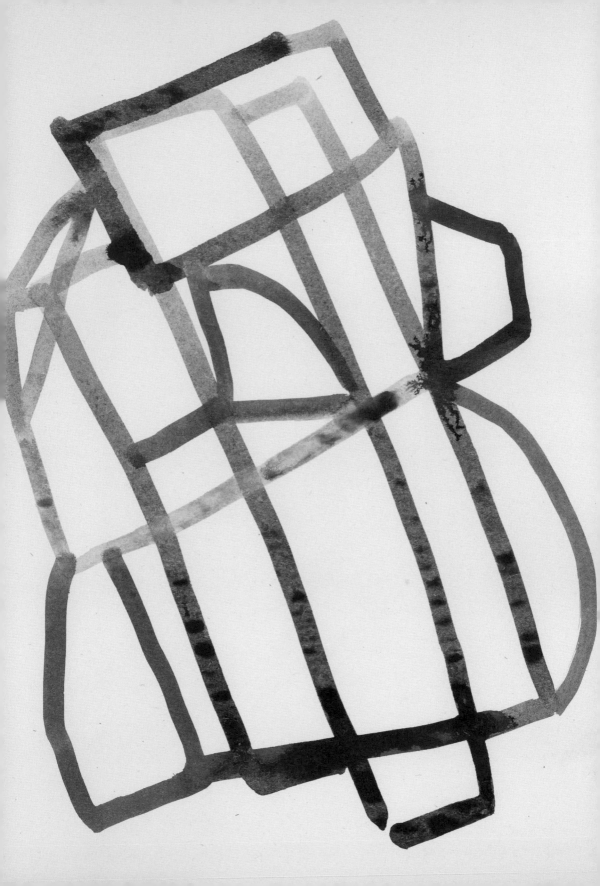

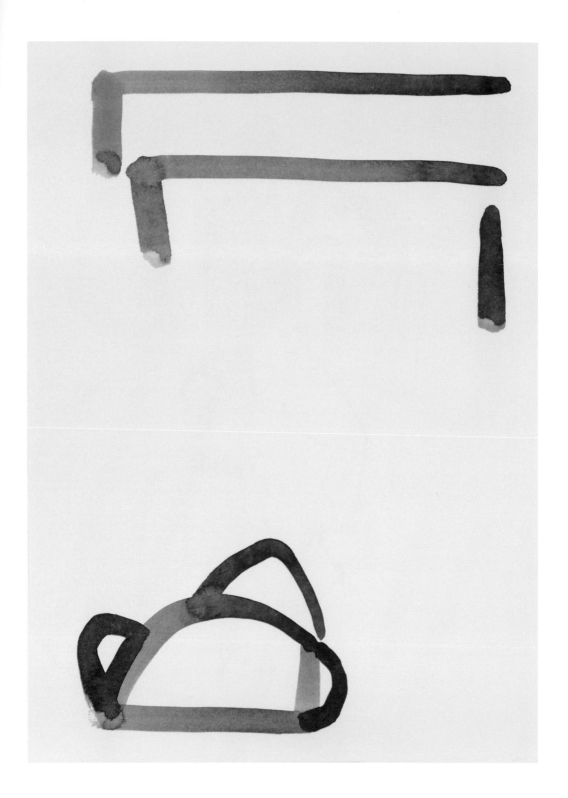

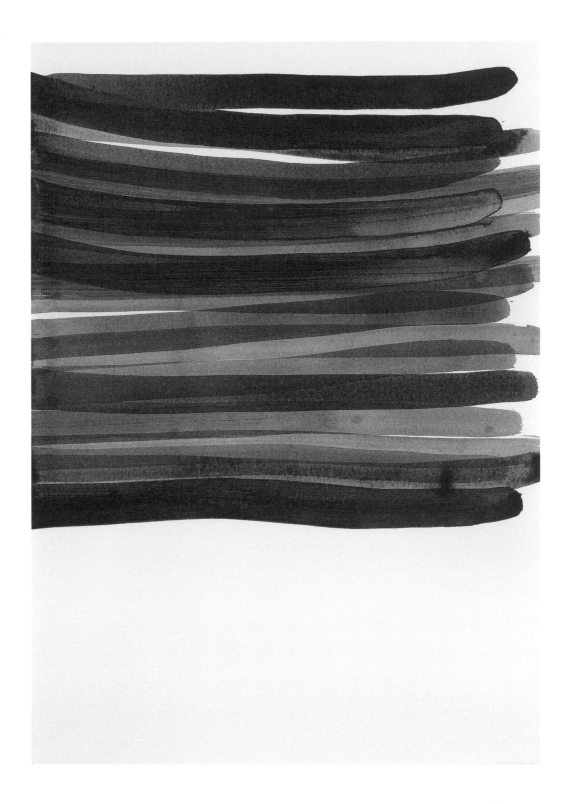

UNTERHOLZ | 2011 | Tusche auf Papier | 29,7 × 21 cm

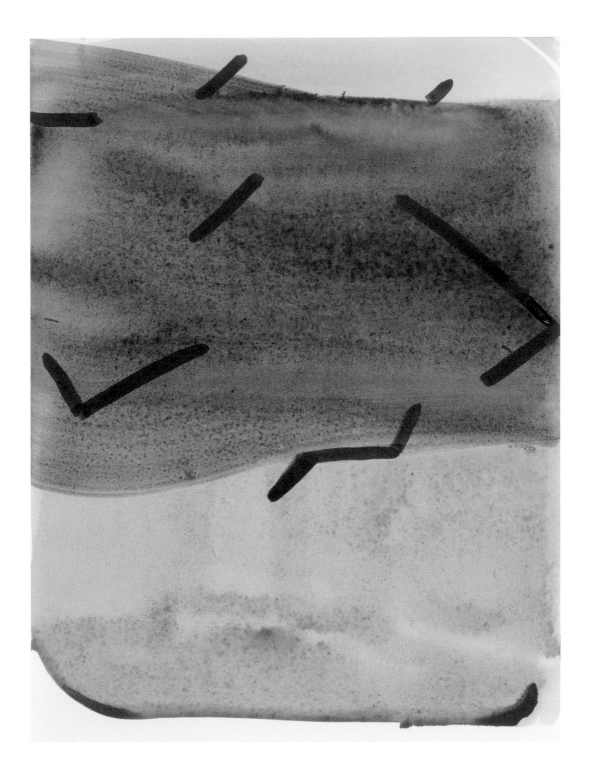

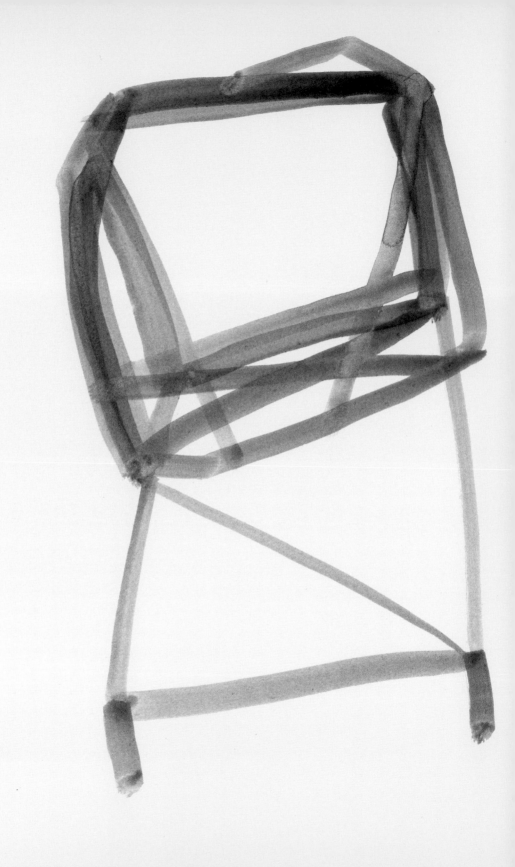

TV | 2012 | Tusche auf Papier | 29,7 × 21 cm KRISTALL | 2011 | Tusche auf Papier | 29,7 × 42 cm ▶

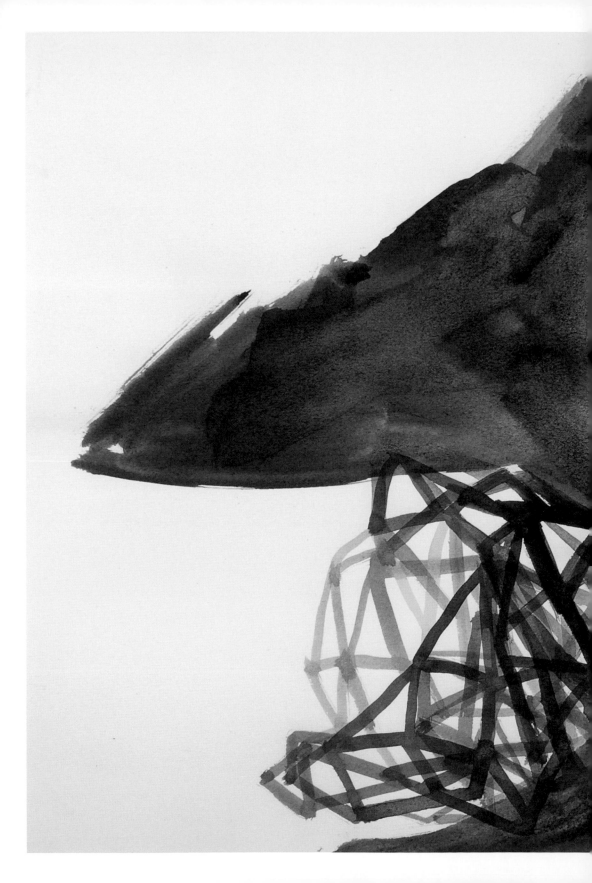

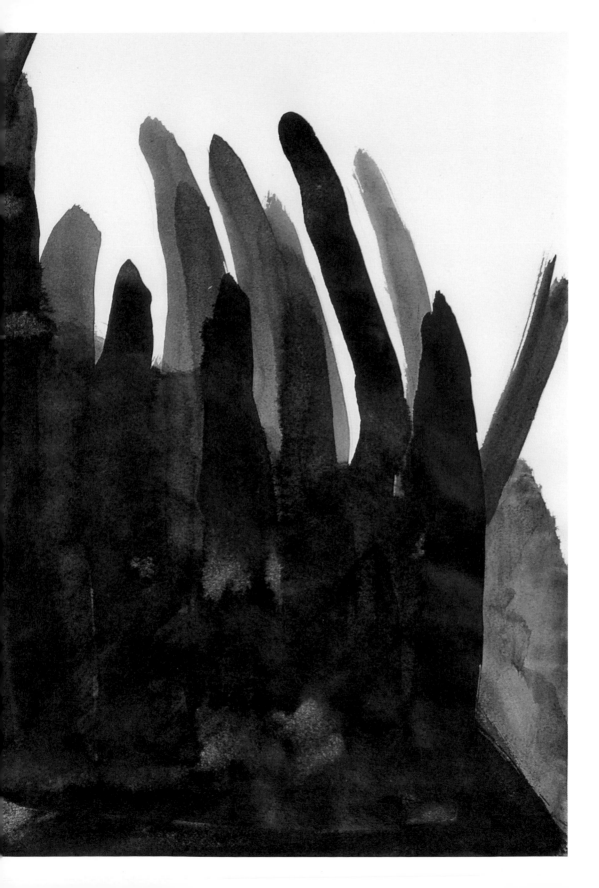

Jakob Flohe

1981	in Cottbus geboren, lebt und arbeitet in Dresden
	born in Cottbus, lives and works in Dresden
2006 – 2011	Studium der bildenden Kunst an der HfBK Dresden
	bei Elke Hopfe und Ralf Kerbach
	studied Fine Art at Dresden Academy of Fine Arts under
	Elke Hopfe and Ralf Kerbach
2011	Diplom für Bildende Kunst an der HfBK Dresden
	diploma in Fine Arts from Dresden Academy of Fine Arts
2011 – 2013	Meisterschüler an der HfBK Dresden bei Monika Brandmeier
	member of the master class of Monika Brandmeier
	at Dresden Academy of Fine Arts

2014 Aufenthaltsstipendium im Mecklenburgischen Künstlerhaus Schloss Plüschow

2013 Förderankauf durch die Kulturstiftung des Freistaates Sachsen

AUSSTELLUNGEN (AUSWAHL)
EXHIBITIONS (SELECTION)

2016 SICHTWEISEN, Sächsisches Staatsministerium für Wissenschaft und Kunst, Dresden

2015 Schaudepot # 7 Abstrakte Bilder, Kunstfonds, Staatliche Kunstsammlungen Dresden

 Walter Koschatzky Kunst-Preis 2015, Ausstellung der nominierten Arbeiten,
 mumok – Museum Moderner Kunst Stiftung Ludwig Wien (Kat.)

 Connected in Art, Mecklenburgisches Künstlerhaus Schloss Plüschow

 Intuitionen, Kunstverein Galerie am Markt Schwäbisch Hall e.V. (E)

2014 STUMBLE, Projektraum am Weißen Hirsch, Galerie Grafikladen, Dresden (E)

 Paarlauf, Galerie Inga Kondeyne – Raum für Zeichnung, Berlin

 Heft eins (mit Christoph Roßner), FAK – Förderverein Aktuelle Kunst Münster e.V. (E)

2013 Neun – Meisterschüler/innen der HfBK Dresden, Kunstsammlungen Chemnitz

 Lines/Linien – 19+ Thesen zur Zeichnung im Raum, Kunsthaus Dresden,
 Städtische Galerie für Gegenwartskunst

 Heft eins (mit Christoph Roßner), Projektraum Neue Galerie, Städtische Galerie
 Dresden – Kunstsammlung, Museen der Stadt Dresden (E)

 OSTRALE'O13, Ostrale – Zentrum für zeitgenössische Kunst, Dresden (Kat.)

 WIN/WIN – Ankäufe der Kulturstiftung des Freistaates Sachsen 2013, Halle 14,
 Leipziger Baumwollspinnerei

 Anonyme Zeichner 2013, Galerie Nord | Kunstverein Tiergarten, Berlin (Kat.)

2012 voraus/ahead 2 – automatisch ungerecht, dr. julius/ap, Berlin

 houseparty III – NKOTB, Galerie Baer, Dresden

 Kopfüber – Ausstellung von Meisterschüler/innen der HfBK Dresden,
 Oktogon HfBK Dresden

 Die unsichtbaren Städte, 2025 Kunst und Kultur e.V., Hamburg

(E) Einzelausstellung | Solo Exhibitions
(Kat.) Katalog | Catalogue

PUBLIKATIONEN
PUBLICATIONS

2015 Walter Koschatzky Kunst-Preis 2015, Katalog der nominierten Arbeiten, Wien 2015

2014 FKLMS/Stipendiaten 2014, Jakob Flohe, Inga Kerber, Sujin Lim, Vanessa Nica Mueller,
 Lena Inken Schaefer, hrsg. v. Förderkreis Schloss Plüschow, Plüschow 2014

2013 Jakob Flohe – Tusche auf Papier, hrsg. v. Jakob Flohe, mit einem Beitrag
 v. Carolin Quermann, Dresden 2013

 Heft eins, hrsg. v. Jakob Flohe u. Christoph Roßner, Dresden 2013

 »We cross the rubicon«. OSTRALE'O13, 7. Internationale Ausstellung zeitgenössischer
 Künste Dresden, hrsg. v. d. OSTRALE, mit Beiträgen v. Andrea Hilger, Moritz Stange u. a.,
 Dresden 2013

 Anonyme Zeichner, hrsg. v. Anke Becker, Berlin 2013

SAMMLUNGEN
COLLECTIONS

Kunstfonds, Staatliche Kunstsammlungen Dresden, S. 28 – 29
Privatsammlung, Dresden, S. 45, 50, 54, 61 | Privatsammlung, Laupheim, S. 37
Privatsammlung, Stuttgart, S. 23, 47 | Sammlung Heinemann,
Dresden, S. 27, 46 | Sammlung Ostsächsische Sparkasse Dresden, S. 44
Sammlung Zander, Dresden, S. 19

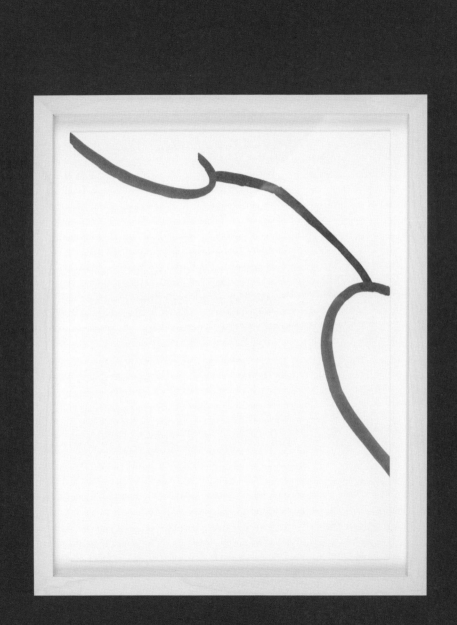

In der Reihe »Signifikante Signaturen« erschienen bisher:
Previous issues of "Signifikante Signaturen" presented:

1999 Susanne Ramolla (Brandenburg) | Bernd Engler (Mecklenburg-Vorpommern) | Eberhard Havekost (Sachsen) | Johanna Bartl
(Sachsen-Anhalt) | **2001** Jörg Jantke (Brandenburg) | Iris Thürmer (Mecklenburg-Vorpommern) | Anna Franziska Schwarzbach
(Sachsen) | Hans-Wulf Kunze (Sachsen-Anhalt) | **2002** Susken Rosenthal (Brandenburg) | Sylvia Dallmann (Mecklenburg-Vorpom-
mern) | Sophia Schama (Sachsen) | Thomas Blase (Sachsen-Anhalt) | **2003** Daniel Klawitter (Brandenburg) | Miro Zahra (Mecklen-
burg-Vorpommern) | Peter Krauskopf (Sachsen) | Katharina Blühm (Sachsen-Anhalt) | **2004** Christina Glanz (Brandenburg) | Mike
Strauch (Mecklenburg-Vorpommern) | Janet Grau (Sachsen) | Christian Weihrauch (Sachsen-Anhalt) | **2005** Göran Gnaudschun
(Brandenburg) | Julia Körner (Mecklenburg-Vorpommern) | Stefan Schröder (Sachsen) | Wieland Krause (Sachsen-Anhalt) | **2006**
Sophie Natuschke (Brandenburg) | Tanja Zimmermann (Mecklenburg-Vorpommern) | Famed (Sachsen) | Stefanie Oeft-Geffarth
(Sachsen-Anhalt) | **2007** Marcus Golter (Brandenburg) | Hilke Dettmers (Mecklenburg-Vorpommern) | Henriette Grahnert
(Sachsen) | Franca Bartholomäi (Sachsen-Anhalt) | **2008** Erika Stürmer-Alex (Brandenburg) | Sven Ochsenreither (Mecklenburg-
Vorpommern) | Stefanie Busch (Sachsen) | Klaus Völker (Sachsen-Anhalt) | **2009** Kathrin Harder (Brandenburg) | Klaus Walter
(Mecklenburg-Vorpommern) | Jan Brokof (Sachsen) | Johannes Nagel (Sachsen-Anhalt) | **2010** Ina Abuschenko-Matwejewa (Bran-
denburg) | Stefanie Alraune Siebert (Mecklenburg-Vorpommern) | Albrecht Tübke (Sachsen) | Marc Fromm (Sachsen-Anhalt) |
XII Jonas Ludwig Walter (Brandenburg) | Christin Wilcken (Mecklenburg-Vorpommern) | Tobias Hild (Sachsen) | Sebastian Gers-
tengarbe | (Sachsen-Anhalt) | **XIII** Mona Höke (Brandenburg) | Janet Zeugner (Mecklenburg-Vorpommern) | Kristina Schuldt
(Sachsen) | Marie-Luise Meyer (Sachsen-Anhalt) | **XIV** Alexander Janetzko (Brandenburg) | Iris Vitzthum (Mecklenburg-Vorpom-
mern) | Martin Groß (Sachsen) | René Schäffer (Sachsen-Anhalt) | **XV** Jana Wilsky (Brandenburg) | Peter Klitta (Mecklenburg-
Vorpommern) | Corinne von Lebusa (Sachsen) | Simon Horn (Sachsen-Anhalt) | **XVI** David Lehmann (Brandenburg) | Tim Kellner
(Mecklenburg-Vorpommern) | Elisabeth Rosenthal (Sachsen) | Sophie Baumgärtner (Sachsen-Anhalt) | **65** Jana Debrodt (Branden-
burg) | **66** Bertram Schiel (Mecklenburg-Vorpommern) | **67** Jakob Flohe (Sachsen) | **68** Simone Distler (Sachsen-Anhalt)

© 2017 Sandstein Verlag, Dresden | Für die abgebildeten Werke von For the reproduced works by Jakob Flohe: VG Bild-Kunst,
Bonn 2017 | Herausgeber Editor: Ostdeutsche Sparkassenstiftung | Text Text: Mathias Wagner | Abbildungen Photo credits: S. 2/3,
Transparentpapier/Tracing paper, 16 – 41, 45, 47, 49 – 61 Robert Vanis; S. 4/5, 43, 44, 46 Jakob Flohe | Titel Cover: »Mickey«
(Ausschnitt), 2014, Tusche auf Papier, 61 × 46 cm; S. 2/3: »houseparty III«, 2012, Galerie Baer, Dresden; S. 4/5: »Brand-New-Life«,
2014, OBERÜBER KARGER Kommunikationsagentur GmbH, Dresden | Übersetzung Translation: Geraldine Schuckelt, Dresden
| Redaktion Editing: Dagmar Löttgen, Ostdeutsche Sparkassenstiftung | Gestaltung Layout: Michaela Klaus, Sandstein Verlag |
Herstellung Production: Sandstein Verlag | Druck Printing: Stoba-Druck, Lampertswalde

www.sandstein-verlag.de
ISBN 978-3-95498-283-7